풍요와 여유로운 삶을 상징하는 어해도 그리기

물고기

서민자 지음

벽사부터 입신출세에 이르기까지, 폭넓은 길상적 의미 품은 '물고기'

물고기는 벽사(辟邪)뿐만 아니라 입신출세나 다산(多産)을 상징하는 길상적 소재로 여겨져 물고기를 소재로 한 그림이 일찍부터 그려졌다. 우리나라에 있는 울주 반구대의 암각화를 비롯하여 고구려 고분벽화 등에도 많은 어종이 등장한다. 18세기 문예 부흥기인 영·정조기를 거치면서 『자산어보』(玆山魚譜)와 같은 전문적인 물고기 백과사전류인 어보집이 편찬되었다. 궁중에서 유행한 어해도(魚蟹圖)는 19세기 이후 민간으로 옮겨졌다.

어해도(魚蟹圖)에는 물고기가 짝을 이루고 있는 것이 많다. 원래 쌍은 음과 양을 함께 갖추고 있는 것을 말한다. 쌍어는 조화, 화합 또는 부부 화합의 뜻으로 연결되었다.

물고기 그림은 다양한 의미를 내포하고 있다. 물고기 문양의 주된 상징인 길상은 운세가 좋은 징조, 좋은 일이 있을 조짐을 의미한다. 넓게는 복되고 길한 일이 일어나기를 기대하며 벽사의 목적도 지닌다. 벽사는 사악한 것을 물리치고 복을 받기 위한 것이기 때문에 복을 부르기 위한 또 다른 노력이라 볼 수 있다. 물고기는 잠을 잘 때도 눈을 뜨고 있기에, 늘 그릇된 것을 경계할 수 있다고 믿어 뒤주에 붕어 모양 자물쇠를 달아 놓기도 했다. 물 위를 힘차게 뛰어오르는 잉어의 모습을 그린 그림을 약리도(躍鯉圖)라고 하였는데, 이러한 물고기 그림은 출세와 염원을 담고 있다. 면학에 힘쓰는 선비가 과거에 급제하여 높은 관직에 오르기를 희망하는 바람을 담고 있다. 잉어가 뛰어오르는 모양을 마치 남근과 같게 묘사하는 것은 자손 번창의 의미로 해석되기도 하였다.

어해도에 함축된 의미는
입신출세 (立身出世)
부귀유여 (富貴有餘)
수복장수 (壽福長壽)
부부화합 (夫婦和合)
다산기자 (多産祈子)
가내평안 (家內平安)
길상벽사 (吉祥辟邪)로 요약할 수 있다.

서민자

contents

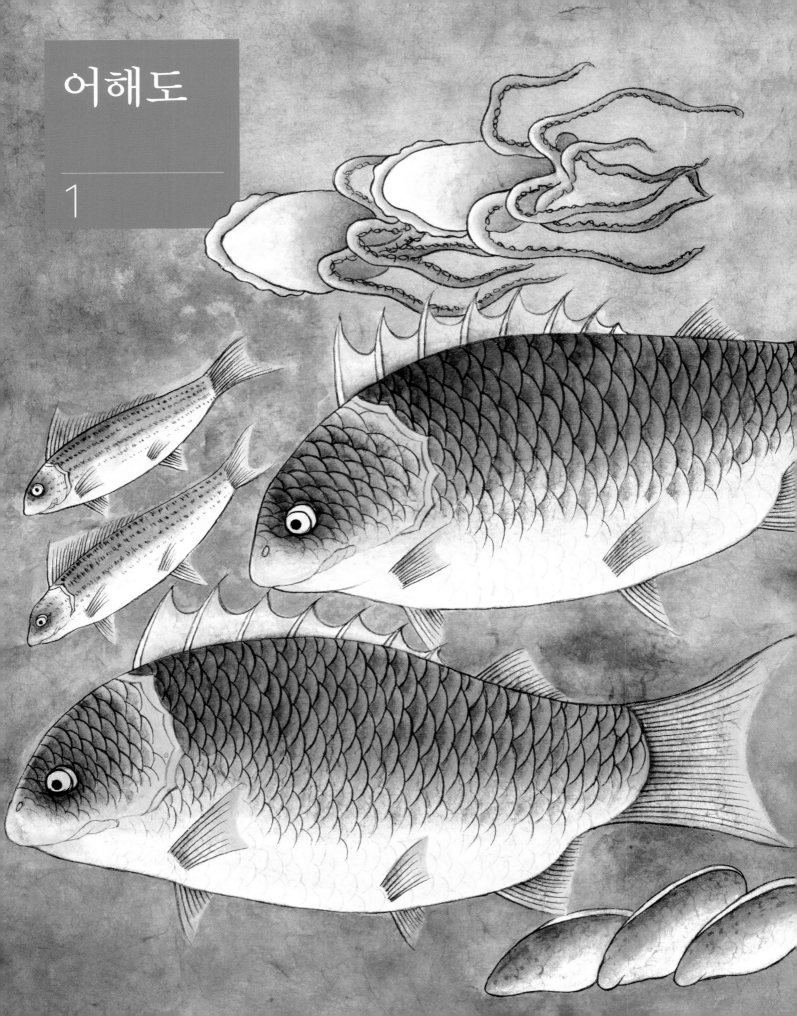

어해도는 색이 관건이다. 바림하는 테크닉은 3개월이면 얼추 익히는 것이 가능하지만 색을 내는 것은 결코 쉬운 일이 아니므로 꾸준한 연습이 필요하다. 어해도 1을 비롯해 4번 작품까지 사용한 안료는 먹과 호분을 제외하고 모두 봉채를 사용했다. 봉채는 교반수가 달리 필요 없어 사용하기 간편하면서도 특유의 맑은 색감으로 인해 분채와 더불어 즐겨 사용되는 안료다.

본뜨기

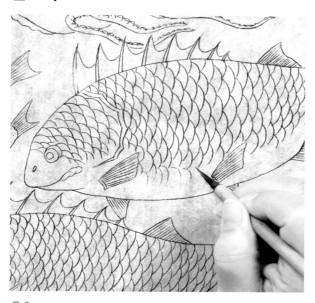

02

바위는 먹의 농담으로 표현해준다. 처음에는 붓 전체를 담먹에 푹 담궜다가 끝 부분에 농먹을 찍은 뒤, 이 붓으로 도상을 그려 자연스레 먹의 농담이 드러나도록 한다. 농먹으로 시작해 담먹으로 마무리하면 된다. 이는 산수화 표현 기법의 하나인 피마준(披麻皴)이다.(밑그림이 끝나면 교반수(물 500㎖기준 아교 2½티스푼 분량, 백반 ½티스푼)를 고

01

중먹으로 초본을 그린다. 선의 강약을 조절해가며 언덕, 물고기 등을 그린다. 먹선이 너무 연할 경우 지느러미나 무늬가 잘 보이지 않으므로 농도 조절에 유의한다.

물고기와 조개 채색하기

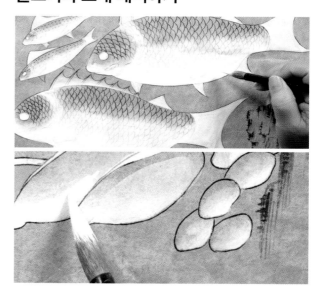

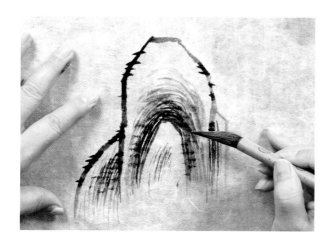

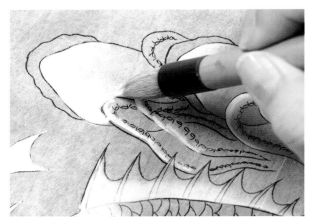

03

채색은 밝은 색인 흰색부터 시작한다. 호분으로 큰 물고기
의 지느러미, 눈 그리고 몸의 절반 정도(배 부분)를, 조개
는 아래 쪽을 칠한다. 문어는 머리와 다리의 바깥쪽 ½ 정
도만 칠하고 바림한다.

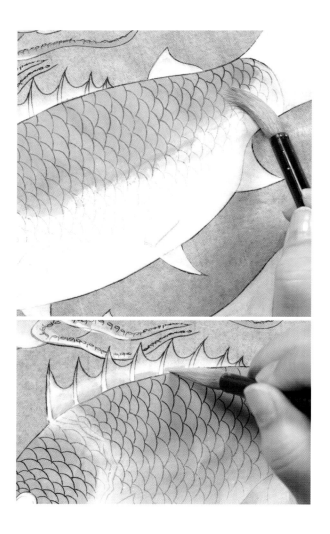

04

흰색으로 칠한 부분 이외의 나머지 공간을 황토(봉채)와
호분을 섞어 머리까지 칠하고 바림한다. 이때 눈은 제외하
고 칠한다. 지느러미도 살짝 칠한 뒤 바림하고, 등지느러
미는 가시 부분을 남겨두고 칠한 뒤 바림해 준다.

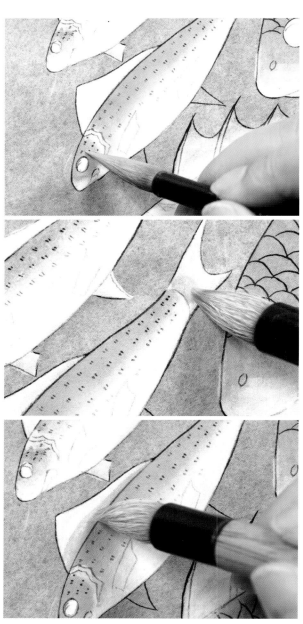

05

작은 물고기는 황토 + 호분으로 머리, 등, 꼬리지느러미를
칠한 뒤 물붓으로 바림한다. 등지느러미도 동일하게 바림
한다.

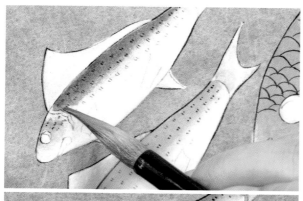

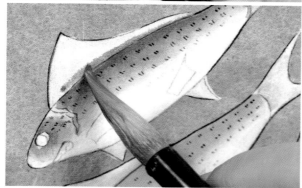

06

또 다른 작은 물고기는 변화를 주기 위해 수감으로 채색
한다. 또한 앞서 채색한 작은 물고기처럼 ½만 칠해서 곱
게 바림한 뒤 황토로 등 위쪽 끝부분만 살짝 바림한다.

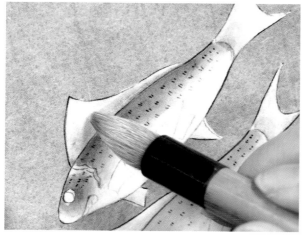

07

등지느러미는 수감을 섞은 봉채로 위에서 밑으로 가볍게
펴준다. 이렇게 하면 중간 부분은 황토빛이 돌게 된다. 물
고기 등의 윗부분은 조금 더 진한 검정으로 칠하고 바림
한다.

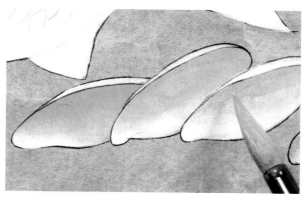

08

조개는 물고기를 채색했던 황토로 아래 일부를 제외하고
전체를 칠한 뒤 바림 붓으로 색을 펴주듯 바림한다.

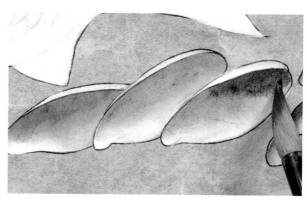

09

진한 부분은 황토 + 호분 조금, 수감(봉채)으로 표현한다.

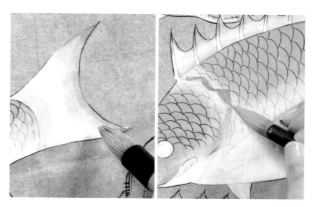

10

큰 물고기의 등과 꼬리지느러미 가장자리 색깔은 호분(봉
채) + 주색, 황토 + 호분을 이용해 아주 여리고 투명한 느
낌으로 표현한다.(지느러미 뒷부분이 비칠 것 같은 느낌)
입과 아가미, 배 아랫부분도 동일하게 채색 및 바림한다.

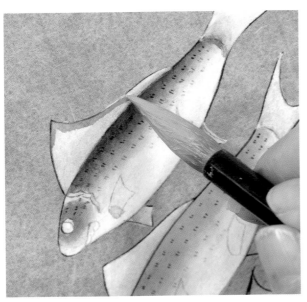

11

수감으로 채색한 작은 물고기의 등지느러미 역시 같은 방법으로 채색 및 바림한다.

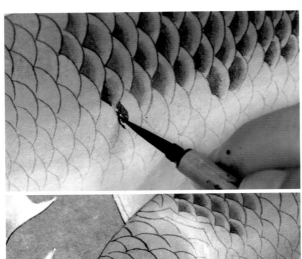

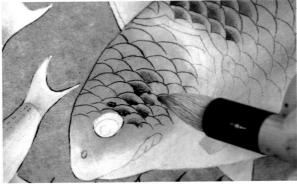

12

큰 물고기 비늘은 수감(봉채)에 먹을 약간 넣은 뒤 부채꼴로 안쪽에서 바깥쪽으로 바림한다. 머리 비늘도 동일하게 바림한다.

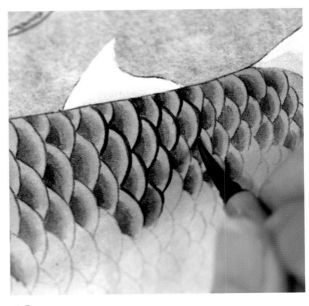

13

대자(봉채)로 비늘 외곽선을 그린다. 주에 먹을 넣으면 진한 고동색(대자)이 나온다. 외곽선을 그릴 때는 붓을 90도로 세워야 효과가 잘 나온다. 또한 비늘은 등 끝자락에서 중간으로 내려올수록 연해진다는 점을 염두에 두자.

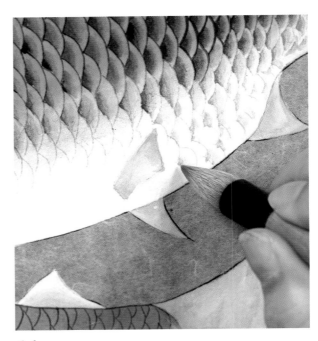

14

배 부분은 물을 조금 더 섞어서 보다 여린 느낌으로 효과를 준다. 아래로 내려갈수록 비늘의 흔적만 보일 정도로 흐릿하게 표현해야 한다.

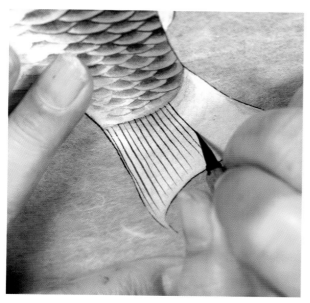

15

전체적으로 물고기 외곽선을 쳐준다. 우선 꼬리지느러미 가로줄을 수감 + 먹으로 그린다. 등지느러미가 몸통과 이어지는 부분은 먹을 칠한 뒤 물바림을 해준다. 등지느러미 세로줄 역시 수감 + 먹으로 그려준다.

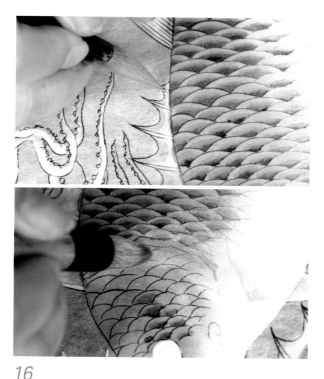

16

지느러미 색상은 황토 + 주 + 호분으로 바림하고, 아가미도 동일하게 바림해준다.

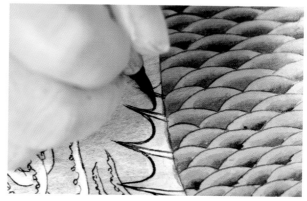

17

등지느러미 외곽선도 수감 + 먹으로 친다.

문어 그리기

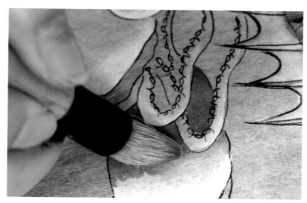

18

문어 머리의 어두운 부분을 주 + 먹 + 황토로 칠한다.

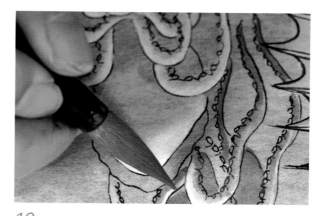

19

다리는 절반 정도만 몸과 동일한 색깔로 칠한 뒤 곱게 물바림을 해준다.

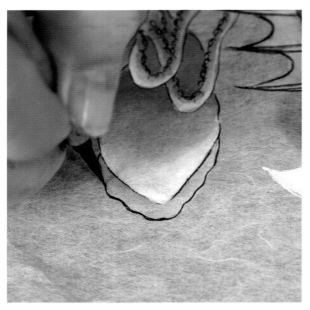

20

주 + 먹 + 감색으로 문어의 외곽선을 그린다.(주 + 먹 + 감색은 회청과 비슷한 느낌이 난다)

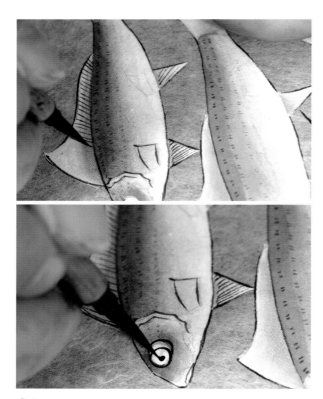

21

작은 물고기의 외곽선도 쳐준다. 눈동자는 먹으로 외곽선을 그리되 돌출된 느낌을 표현해야 한다.

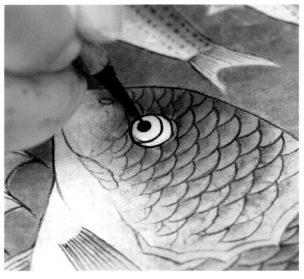

22

마찬가지로 큰 물고기의 눈동자도 외곽선을 그려준다.

바위 채색하기

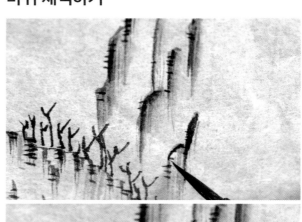

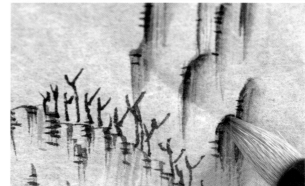

23

수감에 먹을 약간 넣어 채도를 낮춘 뒤 바위의 가장 그늘져 어두운 곳을 먼저 표현한 뒤 물바림을 통해 바위의 입체감을 표현한다.

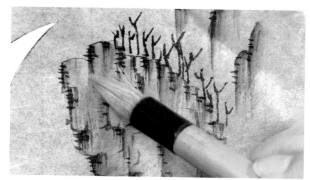

24

황토 + 먹을 약간 섞어 바위 전체를 채색한다.

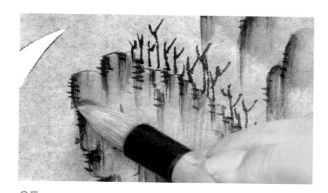

25

3차 채색은 주황 봉채에 약간의 먹을 넣은 대자로 채색한다. 봉채 대자의 불투명함을 맑은 느낌으로 해주기 위해 작가의 감에 따라 바림해 깊이를 표현한다.(겸재 정선이 그린 금강산의 몰골법 바위 느낌을 낸다)

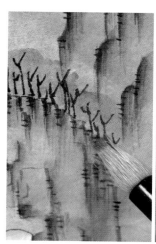 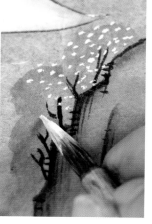

26

도화는 채도가 낮은 분홍으로 바림한 뒤 흰 점을 찍어준다.

바탕색 칠하기

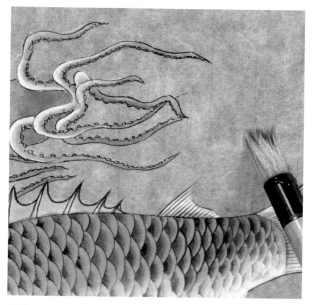

27

종이 위에 물을 칠해 얼룩 없이 스며들도록 한다. 문어와 물고기 사이는 바림 붓으로 칠해준다.

28

바탕색은 미청 + 호분으로 칠한 뒤, 황토 + 대자로 흐리게 한 번 더 칠해서 채도를 낮춘다.

비늘 그리기

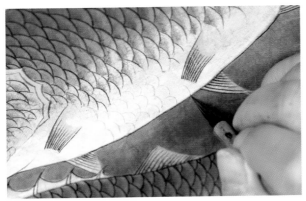

29
이제 마무리 단계로 물고기 배에 아주 살짝 비늘을 그려 준다. 매우 흐린 대자로 표현해야 한다.

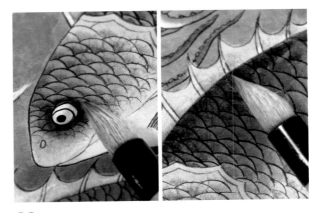

32
큰 물고기 눈의 바깥 부분을 바림하고, 몸통의 앞쪽 부분은 진하게 바림한다.

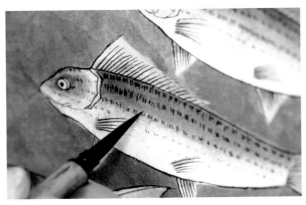

30
수감 + 대자로 작은 물고기의 점으로 된 무늬도 찍어준다.

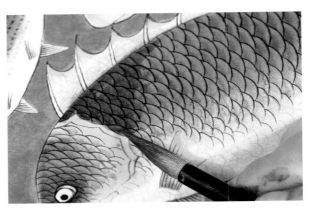

33
아래 있는 큰 물고기는 주 + 먹만으로 바림한다.

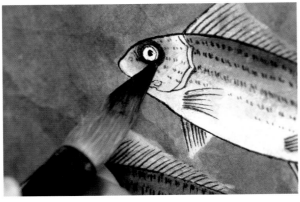

31
물고기의 눈은 돌출되어 있으므로 주위에 음영을 표현해 밝은 부분이 돌출되어 보이도록 한다.

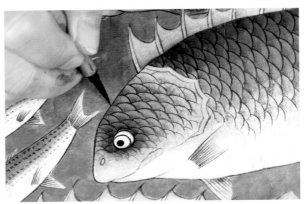

34
마지막으로 큰 물고기의 외곽선을 수감 + 대자로 친다.

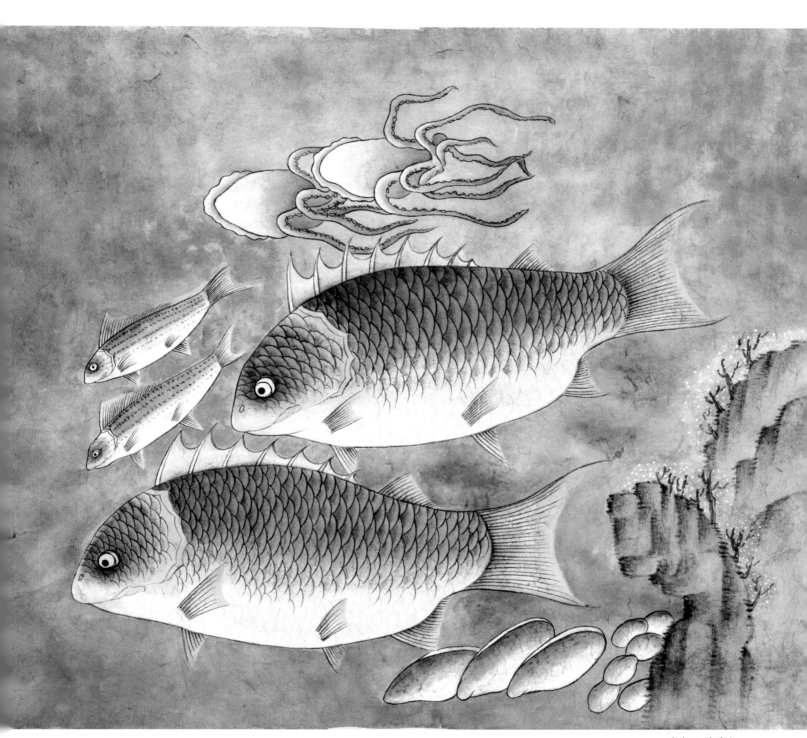

어해도1 완성본

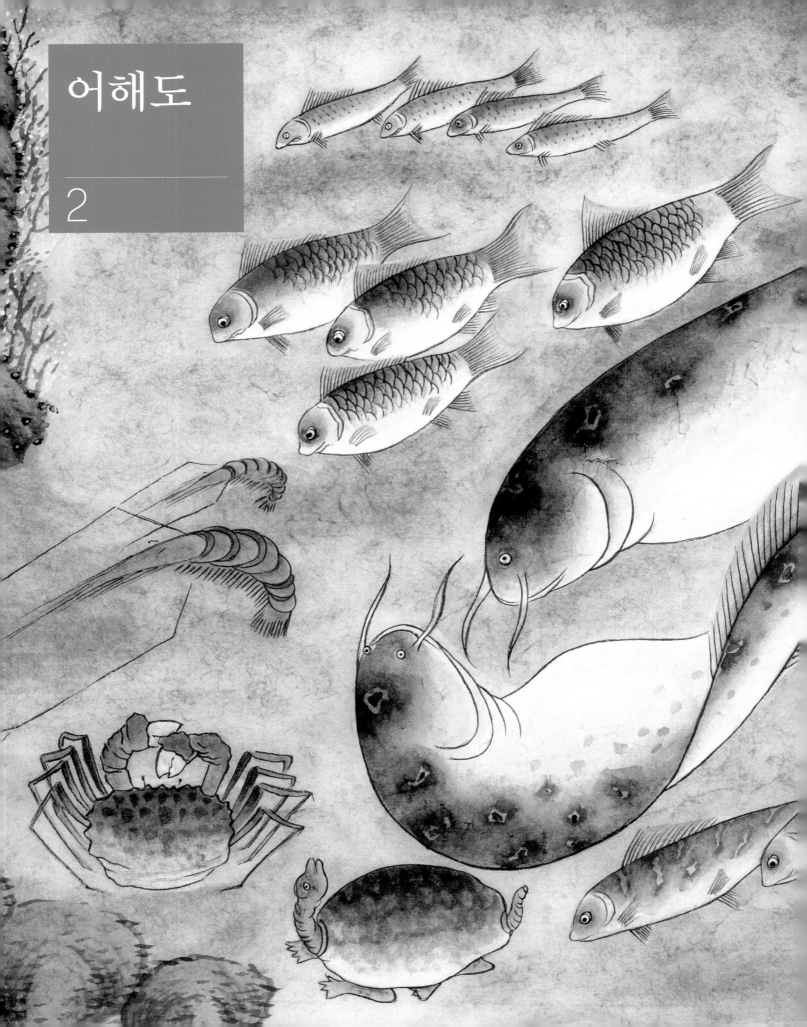

어해도

2

메기와 크고 작은 물고기들, 새우, 게 등 물 속에서 자유롭게 노니는 다채로운 어류, 갑각류들의 모습을 표현한 그림이다. 메기의 얼룩 무늬, 게의 집게발 등을 강조하고 바위는 먹의 농담으로 표현해 작품 전체에 생기를 불어 넣는 것이 중요하다.

메기, 물고기, 새우, 게 채색하기

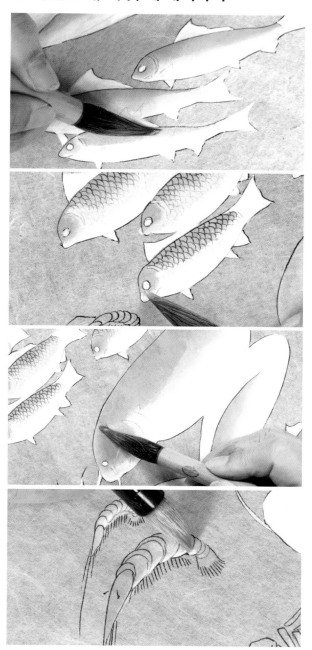

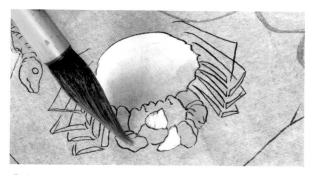

01

호분 바탕 위에 황색으로 메기와 작은 물고기들의 등 부분을 채색한다. 새우와 게 역시 물고기 색깔과 동일하게 먹이 들어간 수감 + 대자로 채색한다.

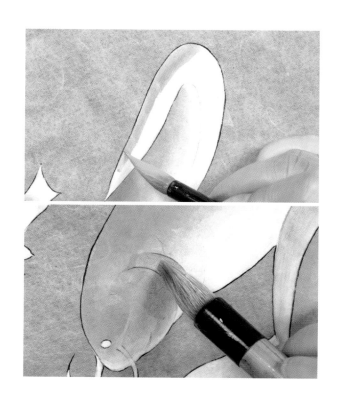

15

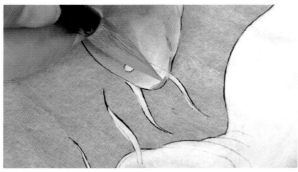

02

메기 지느러미는 황토 + 주 + 호분을 이용해 연하고 투명한 느낌으로 바림해준다. 아가미와 입도 동일하게 바림한다.

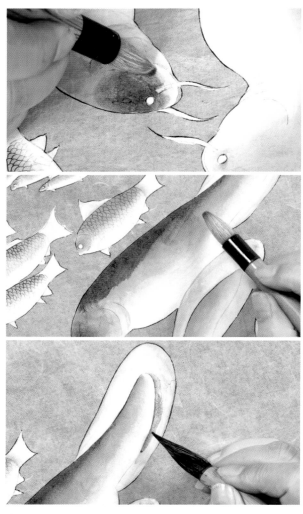

03

수감 + 대자로 메기 머리와 몸통 윗부분을 2차 채색한다. 지느러미와 몸통이 맞닿는 부분은 검정으로 바림한다.

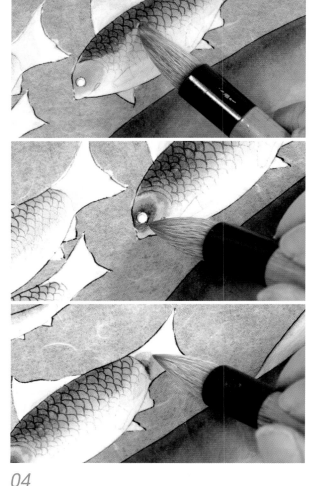

04

중간 크기 물고기 역시 수감 + 대자로 2차 채색한다. 몸통은 긴 삼각형 모양으로, 눈 주변은 어둡게 표현해 돌출된 느낌이 나도록 한다. 지느러미와 몸통이 이어지는 부분은 검정으로 바림한다.

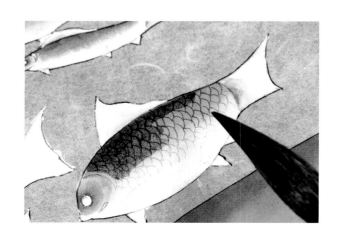

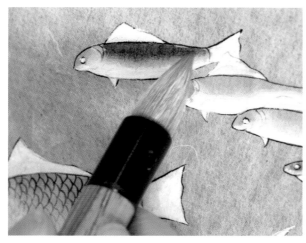

05

가장 작은 물고기들은 황토 바탕에 검정으로 바림한 뒤 중간 크기 물고기도 수감 + 대자로 몸통을 바림한다.

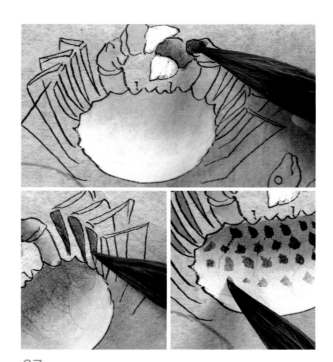

07

게는 수감 + 먹으로 바림하되 집게발 부분을 강하게 표현한다. 다리는 몸통과 붙은 안쪽이 진해야 한다. 등딱지의 점박이는 수감 + 먹으로 표현하되 아래로 갈수록 옅게 처리한다.

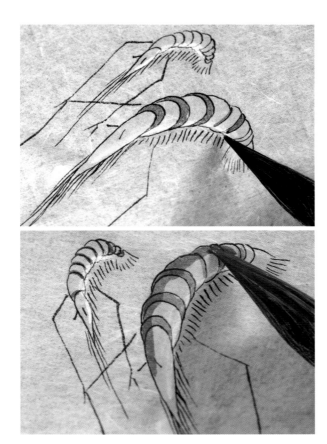

06

몸통 마디를 수감 + 대자로 옅게 칠한 새우는 배의 일부만 호분으로 살짝 채색하고 등은 절반만 황토 + 대자로 바림한다.

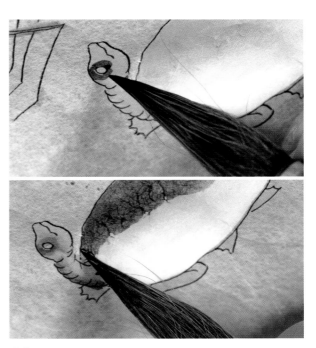

08

거북이는 수감 + 주 + 먹으로 머리와 목의 절반을 어둡게 표현하고 등갑의 절반 정도를 칠한다.

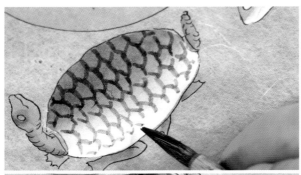

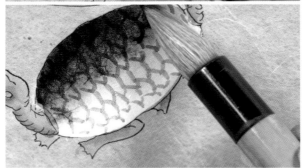

09

등갑 문양도 수감 + 주 + 먹으로 표현하되 너무 선명하지 않게 한다. 수감 + 대자로 등갑의 윗부분을 덮어 문양이 은은하게 비치도록 만들어 준다.

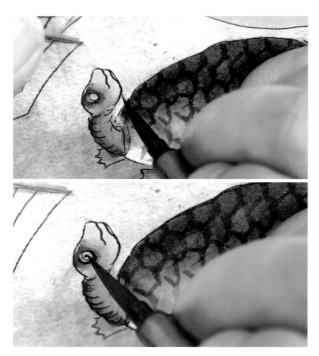

10

외곽선 역시 수감 + 대자로 그려주고 눈동자도 찍어준다.

11

새우와 게의 외곽선 역시 수감 + 대자로 그려준다.

바위 표현하기

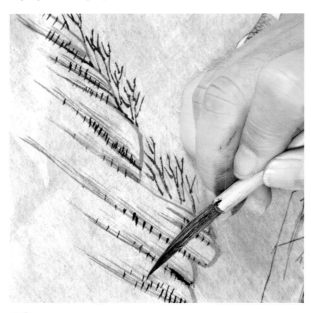

12

바위는 먹의 농담으로 표현해준다. 바위 위에 점들은 찍는 다기보다 짧은 선을 긋는 느낌으로 그려준다.

13

동그란 바위의 밑그림은 각지지 않게, 부드럽게 연결될 수 있도록 한다. 먹의 농담을 조절해가며 바위의 입체감을 표현한다.

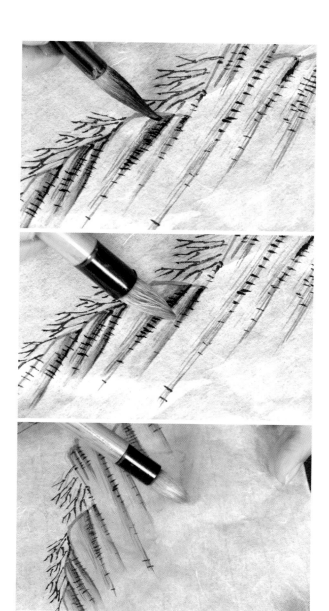

14

바위에 드리워진 응달(그림자)을 표현한 뒤 황토 + 먹으로 전체를 채색하고, 동그란 바위도 동일하게 표현한다. 황토의 빛깔을 톤 다운하기 위해서는 반드시 먹을 넣어야 한다. 이때 청색의 밝은 부분은 톤 다운하고 바위 밑바탕 색은 단숨에 칠해준다. 이후 밝은 대자로 분위기를 살려준다.

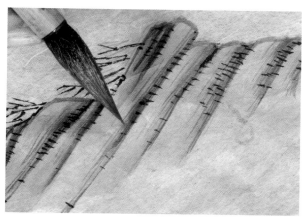

15

주 + 먹으로 3차 채색을 하여 입체감을 더해 준다. 수감과 대자가 겹치면서 아름다운 색을 만들어 낸다. 주와 먹을 섞을 때는 먹을 적게 넣어 밝은 대자 느낌이 나도록 한다.

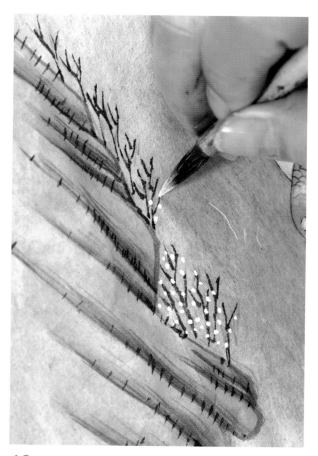

16

도화(복사꽃)는 적색(봉채) + 어두운 분홍을 섞어서 칠한 뒤 흰점을 찍어준다.

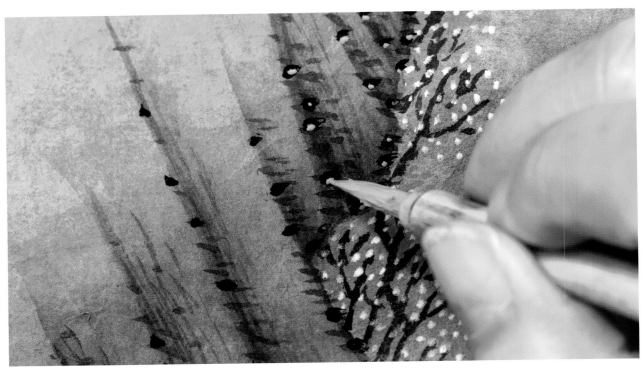

17

바위에 먹과 녹(녹청 + 호분 + 노랑)의 태점(이끼)을 찍는다. 태점을 찍을 때는 일정한 방향으로 배치한다. 먹 태점 위에 녹 태점을 올릴 때 먹을 완전히 덮지 않아야 입체감이 돋보인다.

중간 크기 물고기 채색하기

18

물고기에 얼룩무늬가 들어가야 작품에 방점을 찍게 된다. 오른쪽 하단 중간 크기 물고기를 주 + 황토로 채색하고 등과 꼬리의 입체감을 표현한다. 밑바탕 색은 모든 물고기들이 동일하다.

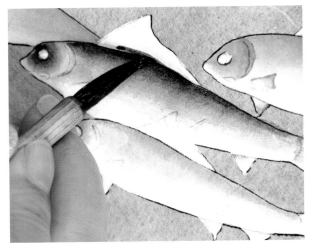

19

수감 + 대자로 형태를 넣고 가장자리는 선을 쳐서 무늬를 넣는다. 꼬리지느러미와 몸통을 구분 짓는 경계도 채색 바림한다.

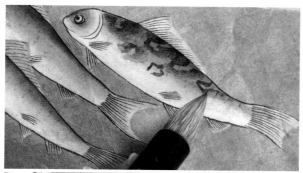

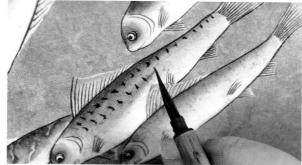

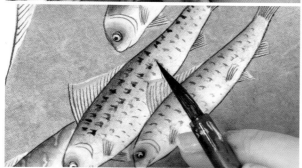

20

모든 물고기들이 동일할 필요는 없으므로 조금씩 다른 느낌으로 대자를 가감해서 표현하고 무늬 옆에 그림자도 넣어준다.

메기, 물고기 2차 채색

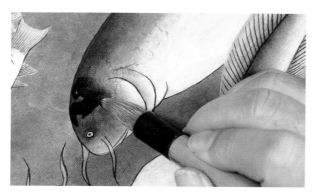

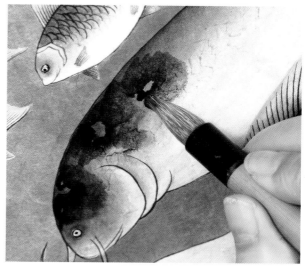

21

수감 + 대자로 메기 머리를 더 진하게 바림하면서 공간을 비워서 머리와 몸통 곳곳에 얼룩을 만든다. 각각의 메기를 바림할 때 농담을 조절해 변화를 준다.

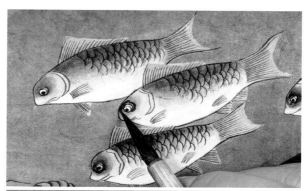

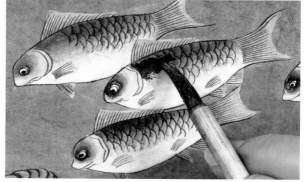

22

중간 크기 물고기의 경우 눈이 돌출되어 보이도록 하며, 머리에서 꼬리 방향으로 갈수록 점점 연하게 채색 및 바림한다.

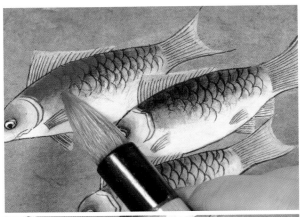

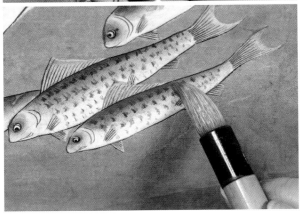

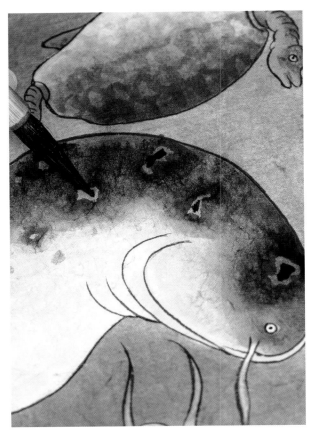

23

얼룩무늬 그리기와 바림이 끝나면 밝은 대자와 어두운 대자를 이용해 물고기들을 마지막으로 한 차례 더 바림한다.(수감, 대자를 각각 얼마나 넣는지에 따라 농담과 느낌이 달라진다)

25

마지막으로 메기의 점박이 안에 외곽선과 동일하게 점을 찍어 무늬를 완성한다.

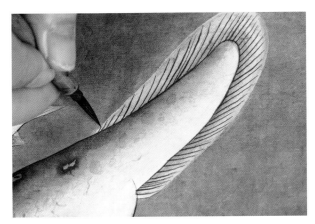

24

외곽선을 동일한 색으로 쳐준다. 수감으로 메기의 꼬리지느러미 세로 줄도 그려준다.

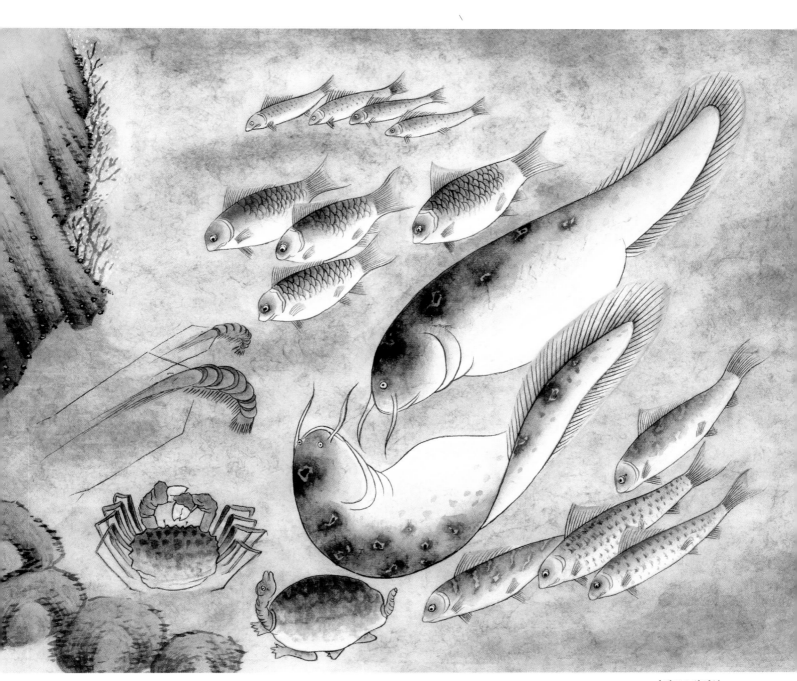

어해도2 완성본

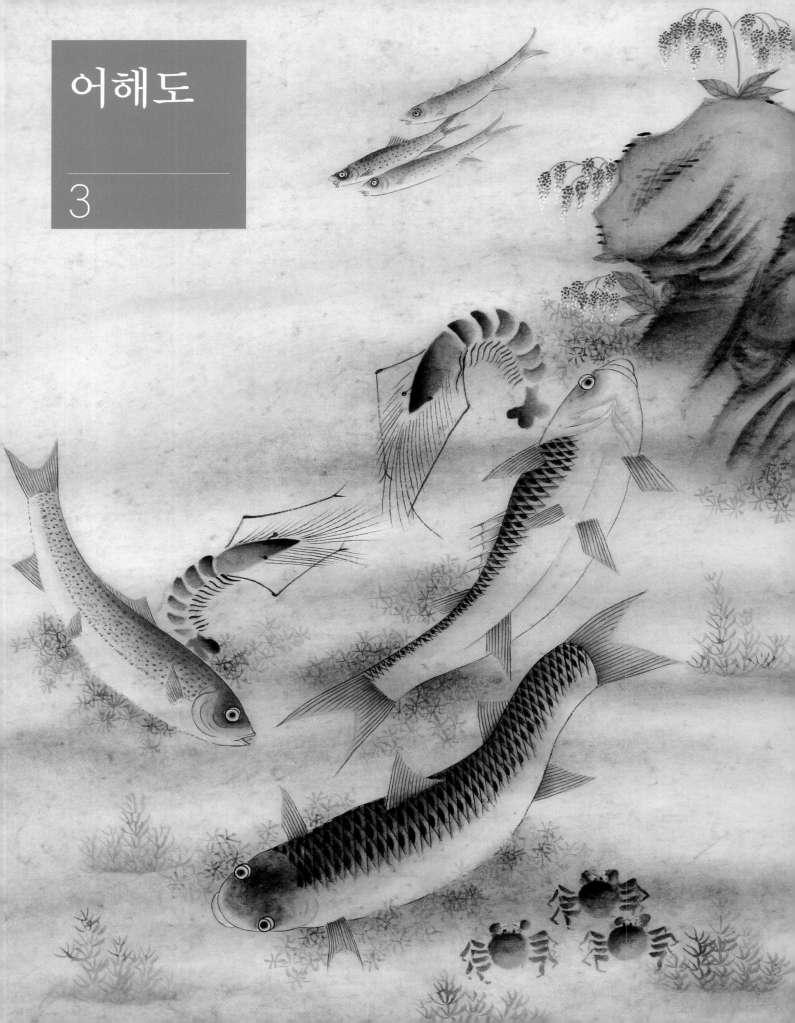

어해도

3

농담과 색의 변주로 표현한 물밑 세상

봉채를 이용해 농담과 색을 달리해가며 투명하면서도 생동감 넘치는 물 속 세상을 묘사한 작품이다. 이 작품에서는
바탕색이 마르고 난 뒤 같은 색으로 다시 한 번 바림하여 총 두 번 바림했다. 취향에 따라 서로 다른 색을 아래 위에
넣거나, 1차 바림 및 2차 바림색을 달리해도 좋다.

1차 바림하기

01

수감에 먹을 조금 넣어 바위에 맨 처음 바림할 색을 만든
다. 봉채를 사용할 때는 물을 충분히 넣은 뒤 접시에 갈아
사용하여 봉채가 지닌 맑은 색감을 살릴 수 있도록 한다.

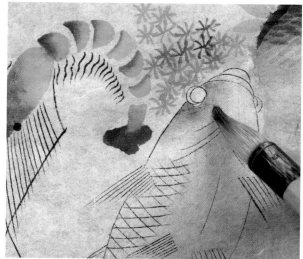

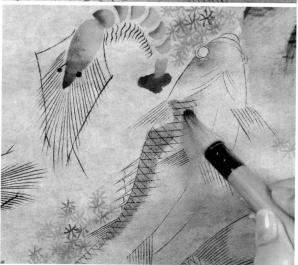

02

수감 + 먹으로 바위의 그늘진 부분을 바림한다.

03

같은 색으로 물고기를 바림한다. 눈 밑은 채색필을 이용해
수감으로 진하게 채색한 뒤 물붓으로 바림해 돌출된 느낌
을 표현한다.

25

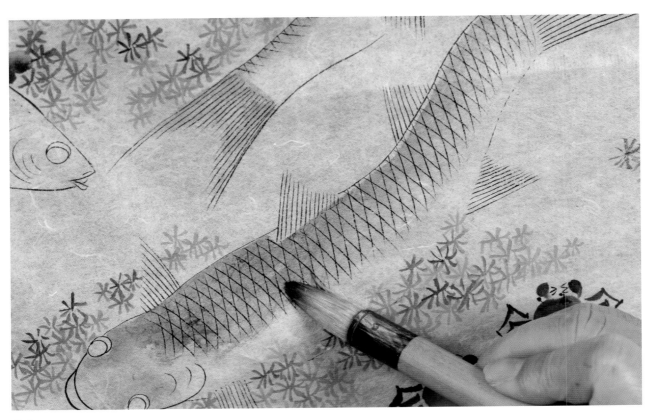

04

등 부분은 진하게 바림해 힘 있게 표현하고 지느러미는 연한 색으로 바림해 몸통과 연결된 모습을 자연스럽게 묘사한다.

물풀과 새우와 게

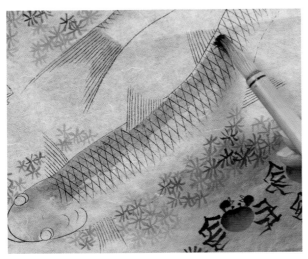

05

물고기를 묘사할 때는 머리 부분을 중심으로 앞부분을 진하게 바림하고 뒤쪽으로 갈수록 연하게 바림해야 역동적인 모습을 연출할 수 있다.

06

붓털이 긴 산수필을 활용해 두 가지 색상을 중첩해 표현한다. 먼저 황토에 붓을 푹 담가 충분히 안료를 적신 뒤 붓 끝에 녹청을 찍어 차륜법으로 물풀을 그린다.

차륜법(車輪法)
수레바퀴처럼 축을 중심으로 안에서 바깥으로 선을 그리는 화법이라 한다.

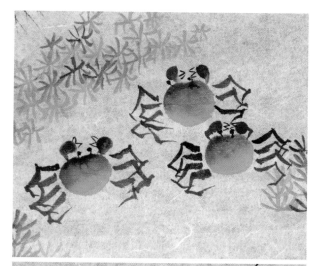

07

물풀을 거듭 그릴수록 녹색이 연해지며 황색 물풀로 변해 다채로운 색감을 낼 수 있다.

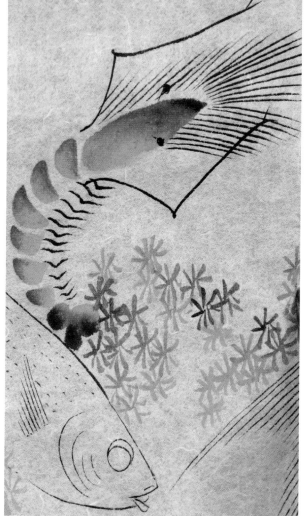

08

군청에 녹색을 섞어 물풀이 서로 겹치는 부분을 칠함으로써 무게감을 준다. 물결의 색과 물풀의 색이 겹쳐지며 땅에 박힌 물풀의 모습을 입체적으로 묘사하게 되는 것이다.

09

같은 방식으로 산수필에 황토, 그리고 황토에 먹을 섞은 색을 차례로 적신 뒤 새우와 게를 몰골법으로 그린다.

2차 바림하기

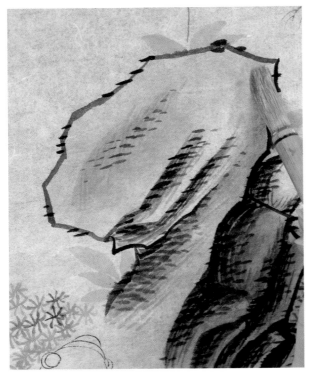

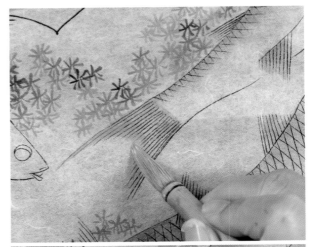

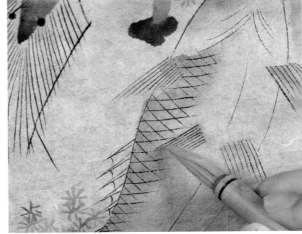

10

바위의 1차 바림이 마르고 나면 황토에 먹을 섞어 바위를 2차 바림한다. 수감으로 바림한 뒤 다시 황토로 바림하는 이유는 순서를 거꾸로 했을 경우 바위의 수감색 부분이 녹색으로 표현되기 때문이다.

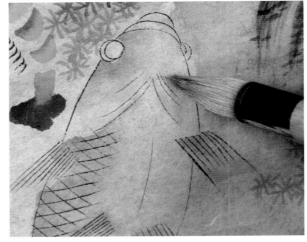

11

호분에 주색, 적색을 살짝 섞어 물고기 지느러미 끝은 진하게, 안쪽은 연하게 바림해 투명한 질감을 묘사한다. 이렇게 물고기의 몸통과는 반대인 보색을 활용하면 그림에 생동감을 줄 수 있다. 물고기 입, 아가미도 같은 색으로 바림한다.

3차 바림 및 세부묘사

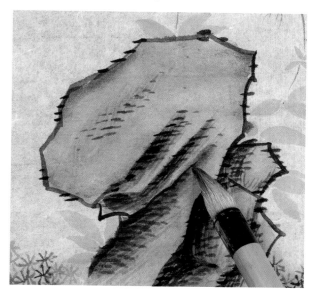

12

주에 먹을 섞어 대자를 만든 뒤 바위를 3차 바림한다. 맑은 색감을 지닌 봉채의 특성 때문에 바위를 거듭 바림한 뒤에도 피마준이 잘 드러남을 알 수 있다.(시판용 대자 봉채로 3차 바림을 할 경우 텁텁한 느낌을 줄 수 있으므로 3차 바림용 대자는 만들어 사용하길 권한다)

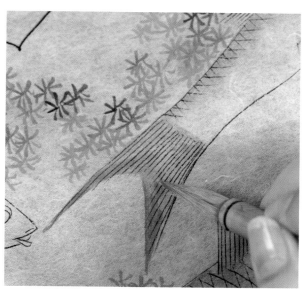

13

지느러미에 핏기를 더하기 위해 작은 붓에 적색을 묻힌 뒤 지느러미 끝부분에 정교한 필치로 살짝 바림한다. 이처럼 다양한 색상을 활용한 바림 단계가 많을수록 색에 깊이감이 더해진다. 다만 너무 과하면 그림을 망칠 수 있으므로 유의하도록 한다.

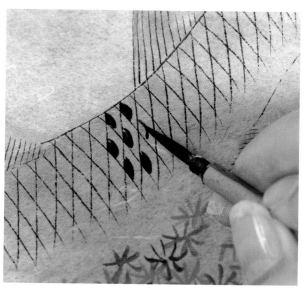

14

물고기를 바림했던 수감색의 농도를 되직하게 만든 뒤 비늘을 묘사한 칸들을 절반 정도 가려준다는 느낌으로 비늘을 그린다.

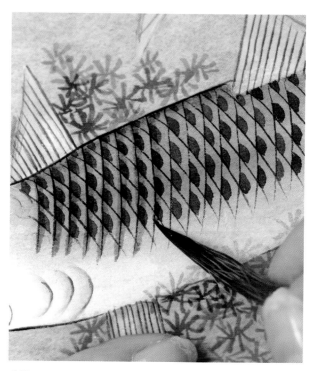

15

비늘을 그렸던 색보다 흐린 농도로 덧선을 그려 넣어 입체감을 준다. 한쪽 방향으로 덧선을 넣은 뒤 나머지 한쪽도 마저 덧선을 그림으로써 비늘 부분에 깊이감을 준다.

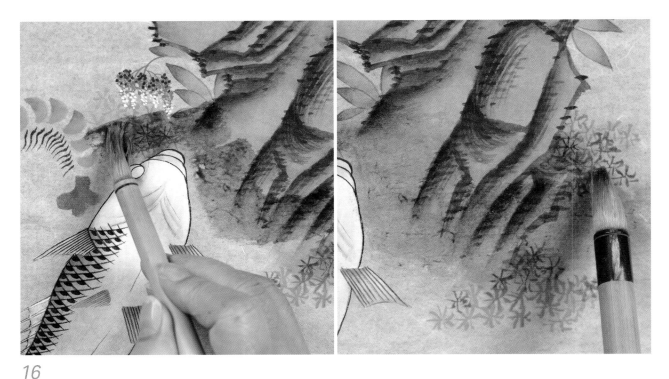

16

군청 + 녹청 + 수감으로 물결을 바림해 마무리 한다. 호분을 섞으면 색이 탁해지므로 유의한다. 파도가 심하게 일렁이듯 굴곡을 많이 주어도 되지만 이 그림에서는 평화로운 느낌을 표현하기 위해 일직선으로 바림했다.

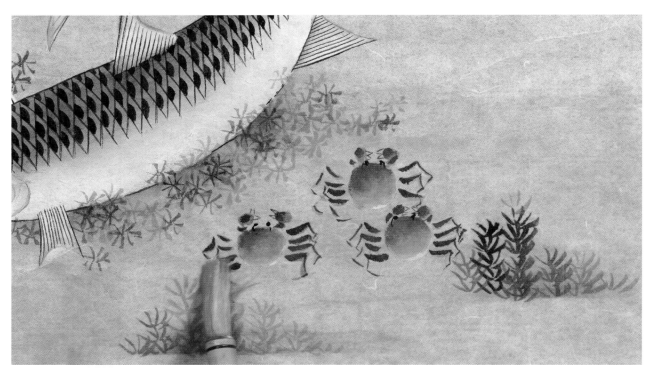

17

먼저 만든 황토에 대자, 녹청을 넣어 바탕색을 만든 뒤 전체적으로 고루 칠해 그림을 차분한 분위기로 완성 한다.

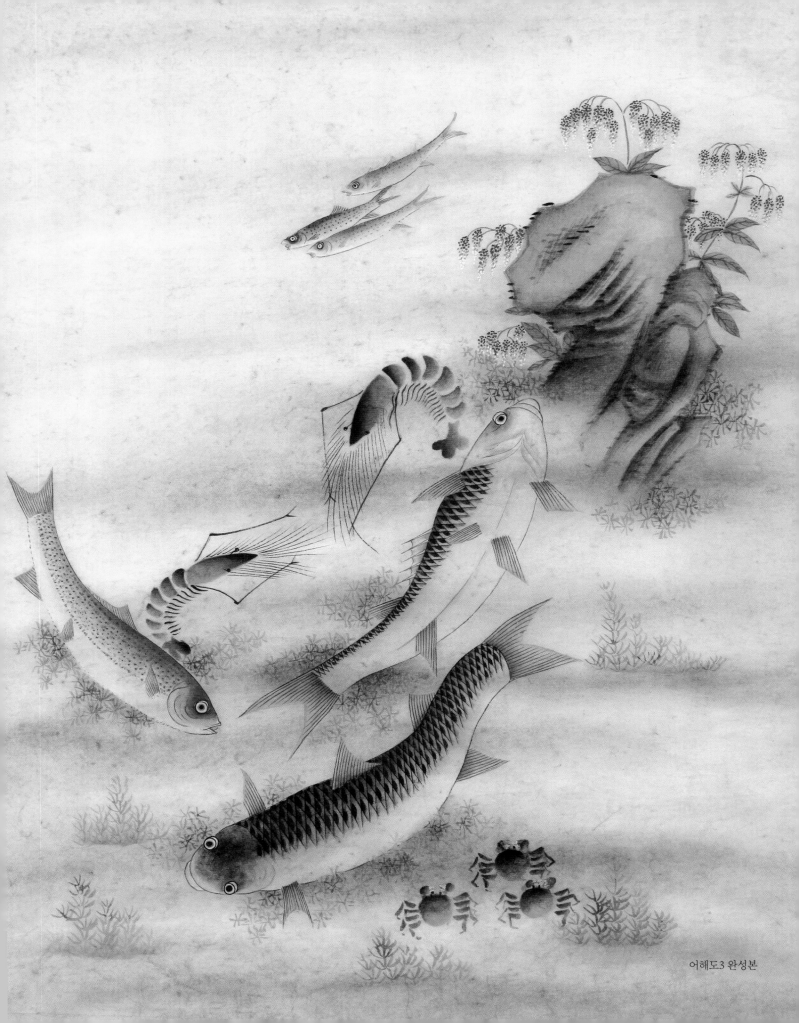

어해도3 완성본

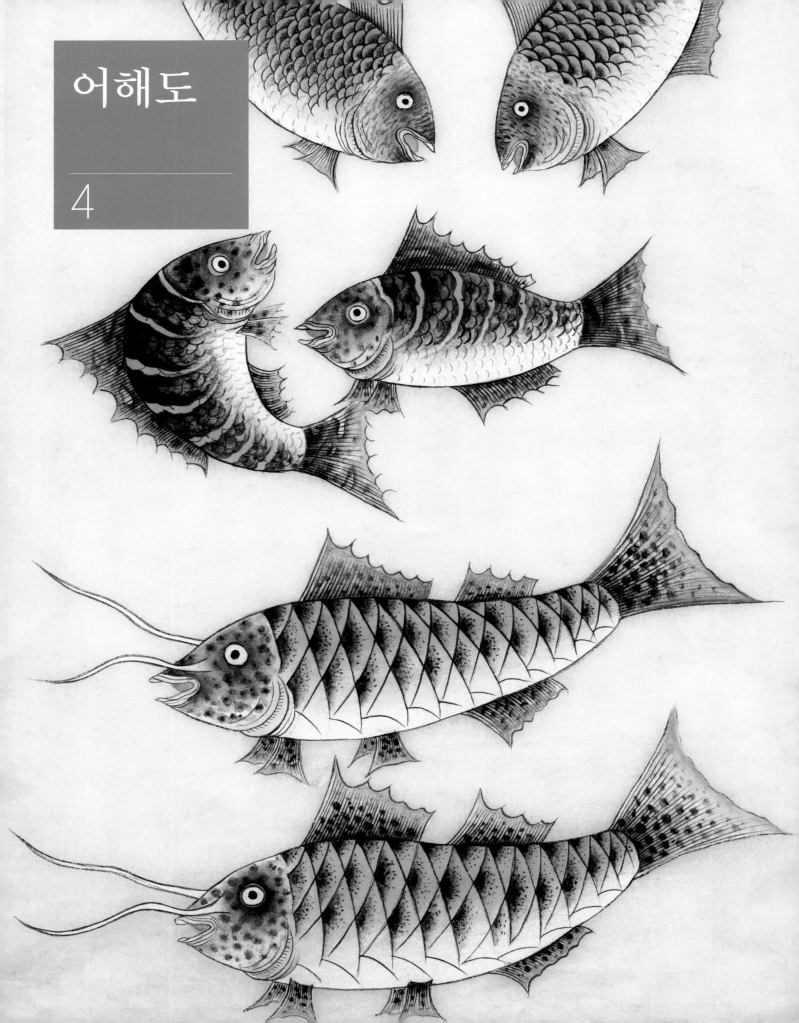

어해도

4

물고기의 특징을 묘사한 어해도

마치 현대의 어류도감을 보는 듯한 어해도이다. 물고기 외에 게, 새우와 같은 갑각류 그리고 도화(복사꽃), 물풀, 바위 등이 한데 어우러진 다른 작품들과 다르게 오로지 여섯 마리 물고기들의 외형과 특징을 묘사했다. 또한 앞선 그림들은 수감을 즐겨 사용했지만 이번 작품은 대자만 사용해 완성한 점도 다르다.

1차 채색하기

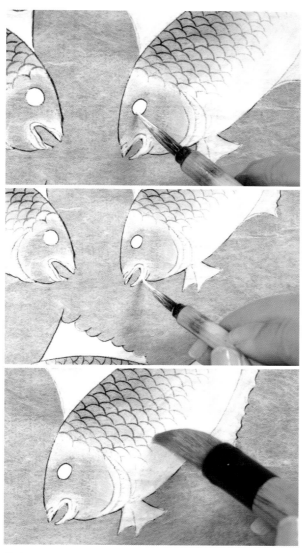

01

호분으로 물고기들의 눈과 입, 배 그리고 지느러미를 칠한다.

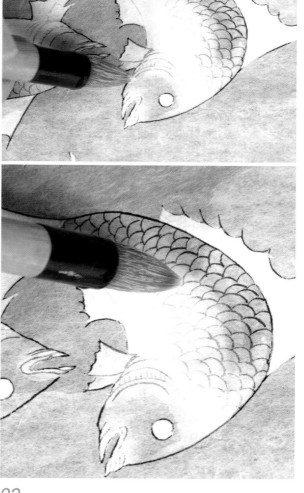

02

등을 구부린 물고기는 입과 아가미를 칠한 뒤 물바림한다. 몸통의 휘어진 부분은 회전하는 구간을 넓게 펴듯이 물바림한다.

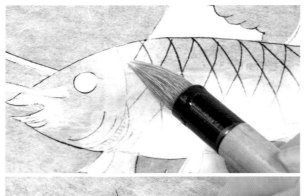

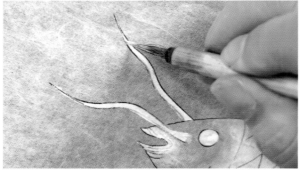

03

수염 있는 물고기의 몸통은 등의 가운데를 제외한 나머지를 호분으로 칠한다. 수염은 바림하지 않고 모두 호분으로 칠한다.

수염 있는 물고기 채색하기

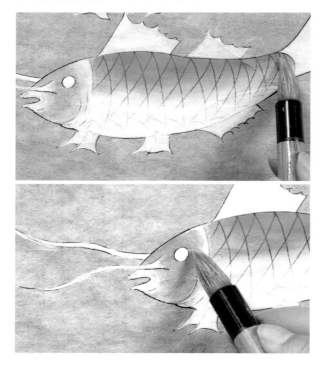

04

몸통 색깔은 황토 + 호분 + 주(약간)로 바림한다. 등에서 배 방향으로 점차 연하게 바림하며, 머리는 눈을 중심으로 진하게, 아래는 연하게 바림한다. 황토를 섞으면 밝은 느낌을 줄 수 있다.

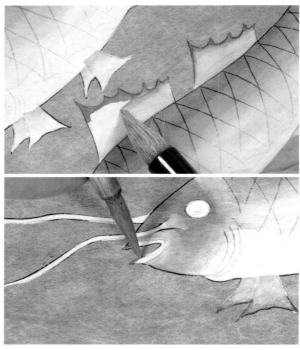

05

몸통 색깔에 주를 조금 더 섞어 꼬리지느러미와 등지느러미 끝부분, 입 주변을 칠한 뒤 물바림한다.

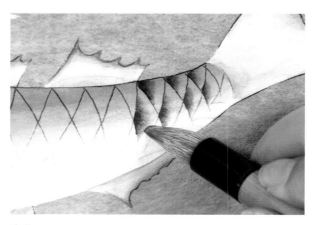

06

주 + 조금 진한 대자(고동색)로 비늘을 표현한다.

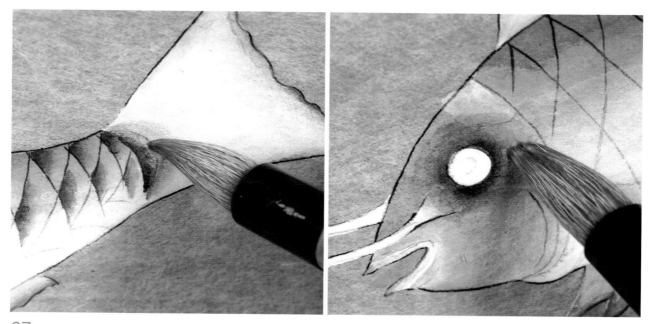

07

꼬리지느러미와 몸통의 경계에 초승달 모양으로 주 + 대자를 칠한 뒤 물바림한다. 눈 주변 역시 동일한 방법으로 효과를 준다.

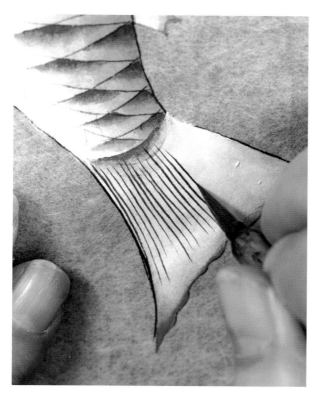

08

주(봉채) + 먹으로 진한 고동색을 만들어 지느러미 안쪽의 가로 선을 쳐준다. 외곽선도 동일한 방법으로 쳐준다.

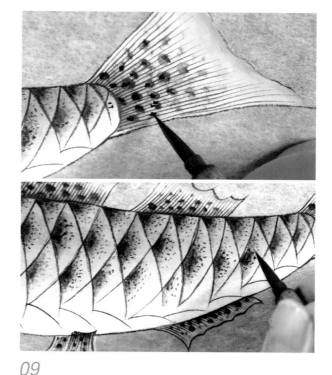

09

꼬리지느러미의 점들은 몸통 가까운 쪽은 진하게 멀수록 연하게 하되 바깥쪽은 물바림으로 연한 효과를 준다. 몸통 쪽은 바림할 필요 없으며, 중간은 점을 찍은 뒤 물바림한다. 가장 뒤쪽은 바림한 붓만으로 효과를 준다.

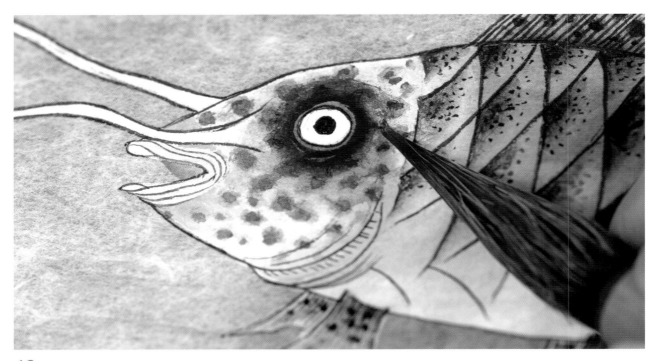

10

눈동자를 찍은 뒤 흰자 주변으로 대략 1㎜ 바깥에 테두리 선을 그리고 물바림한다.

중간 크기 물고기 채색하기

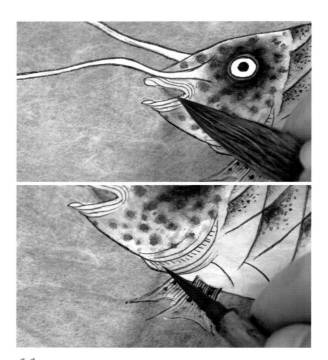

11

대자로 입 안에 혀를 칠하고 아가미 안쪽에 짧은 선을 넣어준다.

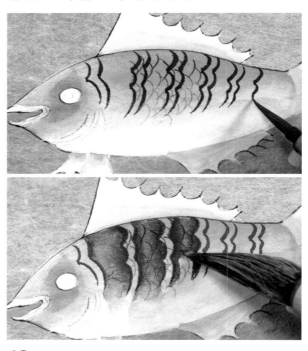

12

중간 크기 물고기 2마리의 몸통 문양을 비늘 위에 덮어 그려준 뒤 물바림한다. 무늬와 무늬 사이의 넓은 공간을 물바림해서 입체감을 더한다.

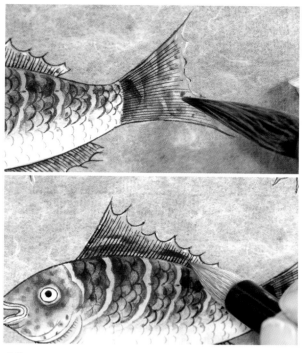

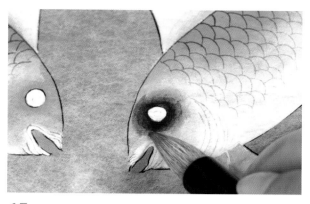

15

가장 위쪽에 있는 물고기의 눈은 흰자 바깥에 여백을 남기지 않고 테두리 선을 그린 뒤 물바림하고 눈동자를 찍어준다.

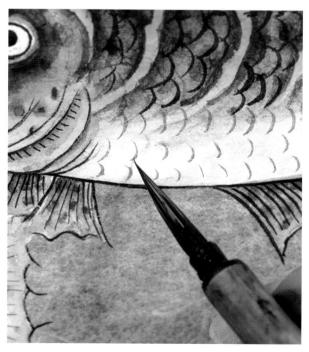

13

꼬리와 등지느러미는 점이라기보다 얼룩덜룩한 느낌으로 효과를 주고 끝부분은 점 형태로 한다.

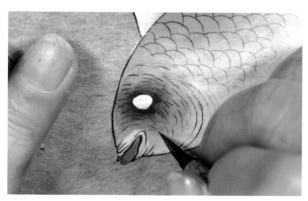

16

눈을 중심으로 머리에 미세한 주름을 표현한다. 주름은 입에서 아가미 방향으로 연하게 그려준다.

14

물을 많이 섞어 흐린 대자로 배의 비늘 무늬를 그려준다.

17

몸통의 비늘을 바림한다.

18

채색이 모두 끝난 뒤 물고기들의 외곽선을 쳐준다.

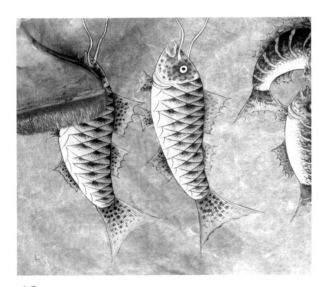

19

마지막으로 황토 + 대자 + 먹을 섞어 면적이 넓은 평붓으로 바르듯이 균일하게 바탕색을 칠한다.

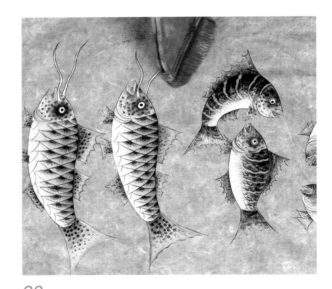

20

완전히 마르고 한 번 더 칠하면 바탕색이 더 균일하게 흡수된다. 바탕색은 등황을 추가하면 보다 노란 느낌으로 표현할 수 있다. 단 등황은 독성이 있으므로 피부에 직접 닿지 않도록 주의해야 한다.

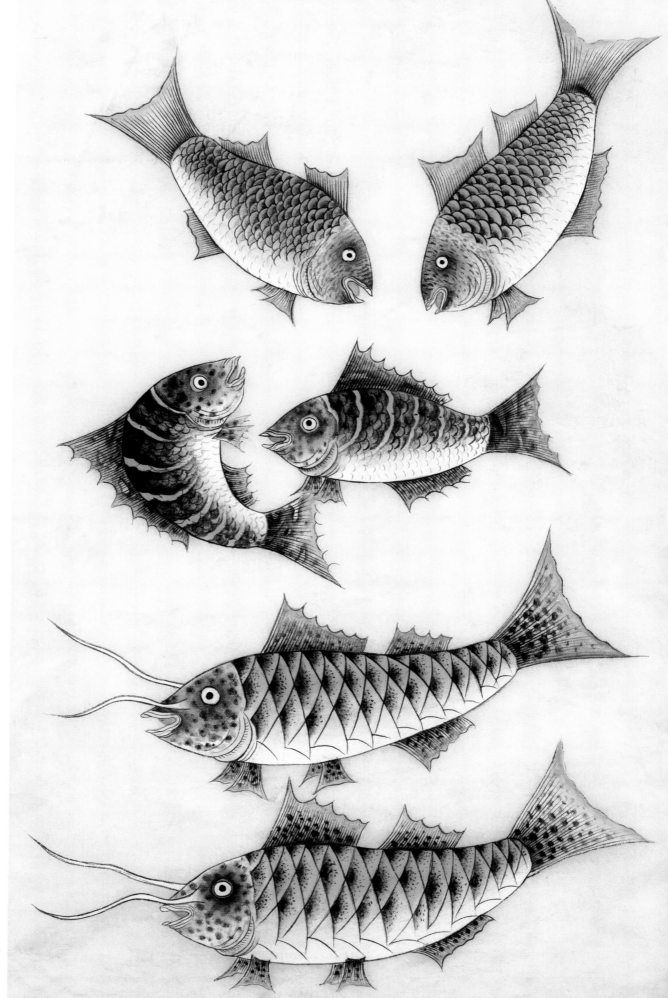

어해도4 완성본

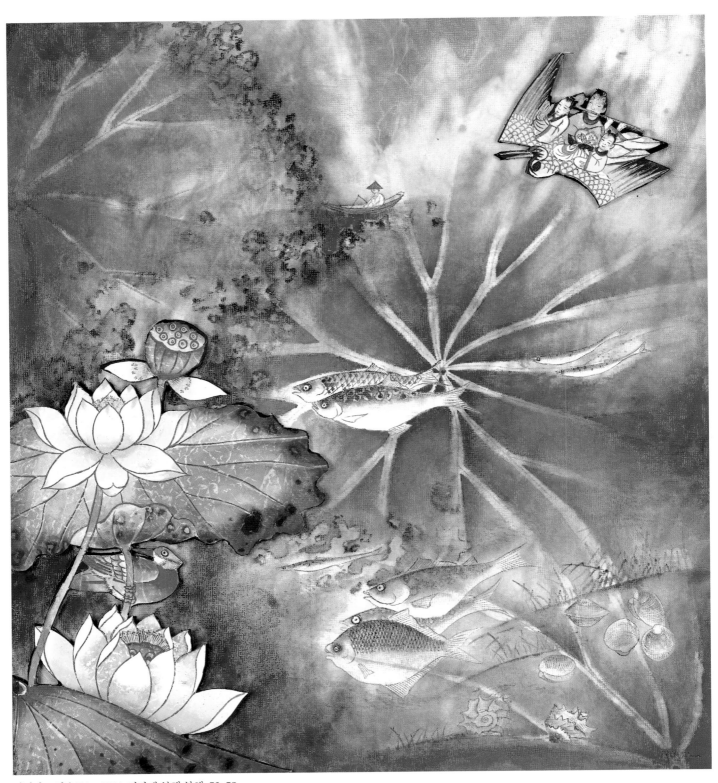

서민자, <선유도1>, 2016, 비단에 분채 봉채, 53×59㎝

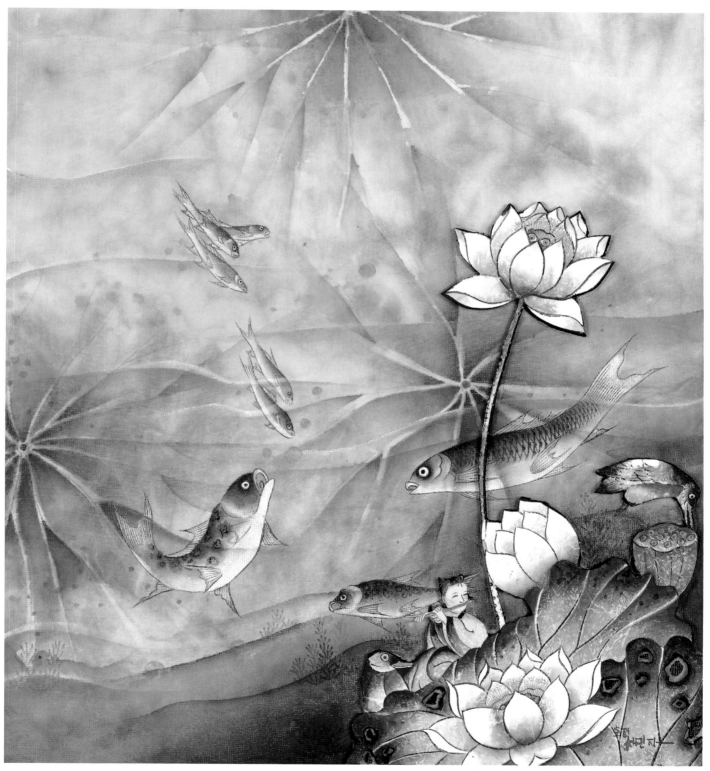

서민자, <선유도2>, 2016, 비단에 분채 봉채, 53×59㎝

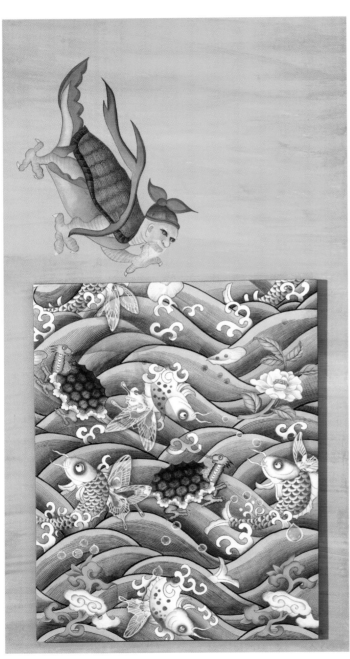

서민자, <신등용문1>, 2020, 분채, 64×120㎝

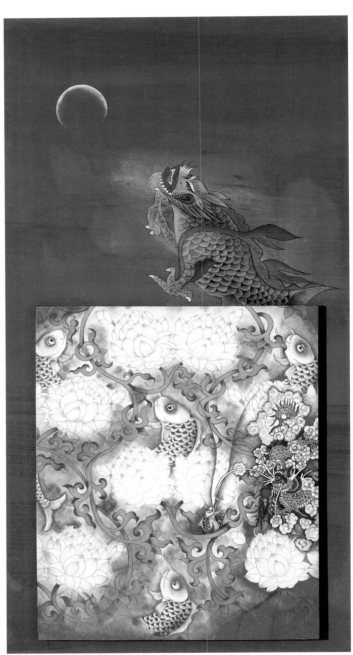

서민자, <신등용문2>, 2020, 분채, 64×120㎝

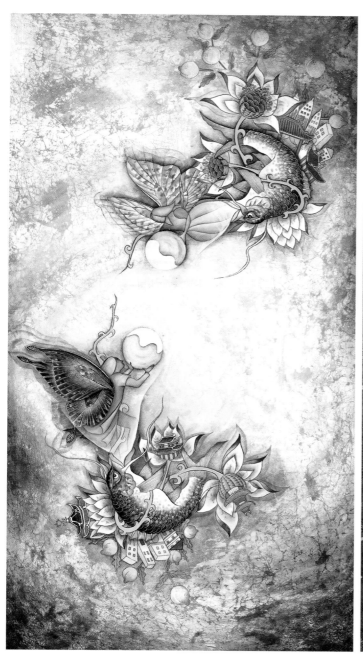

서민자, <여의승천>, 2020, 백토, 분채, 64×120㎝

서민자, <무념무상>, 2020, 백토, 분채, 64×120㎝

부록

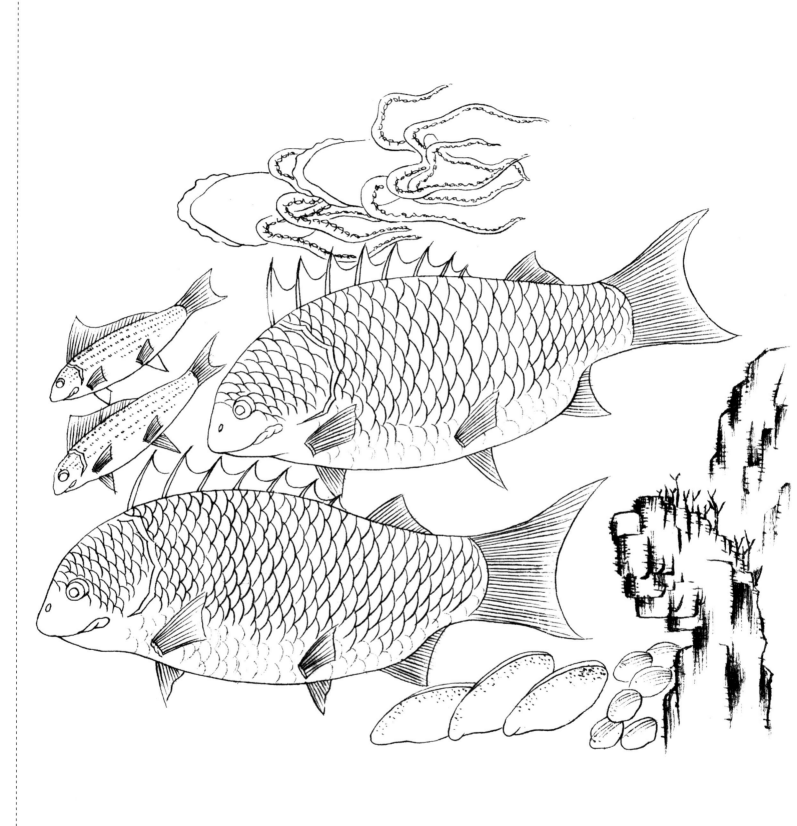

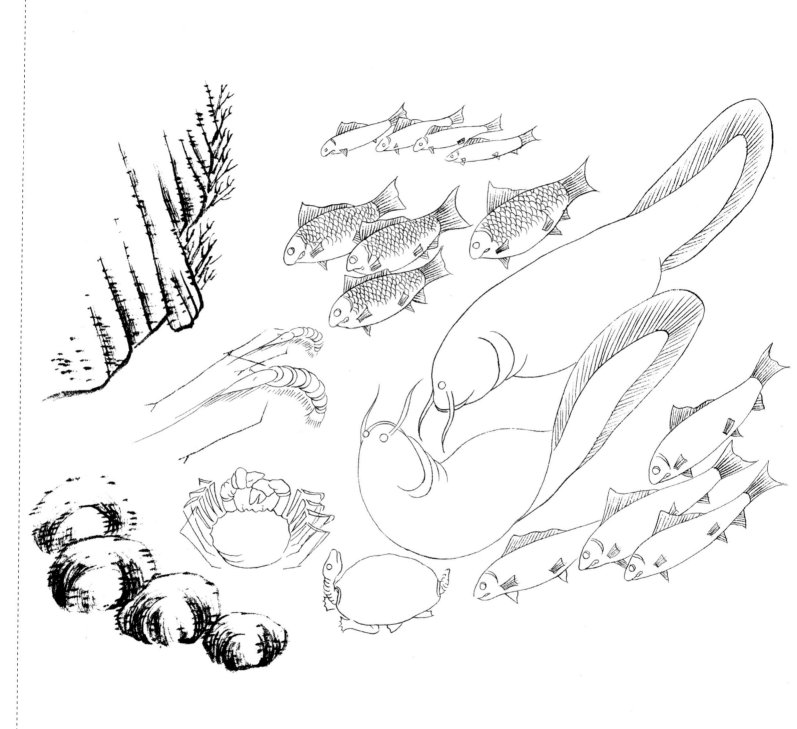

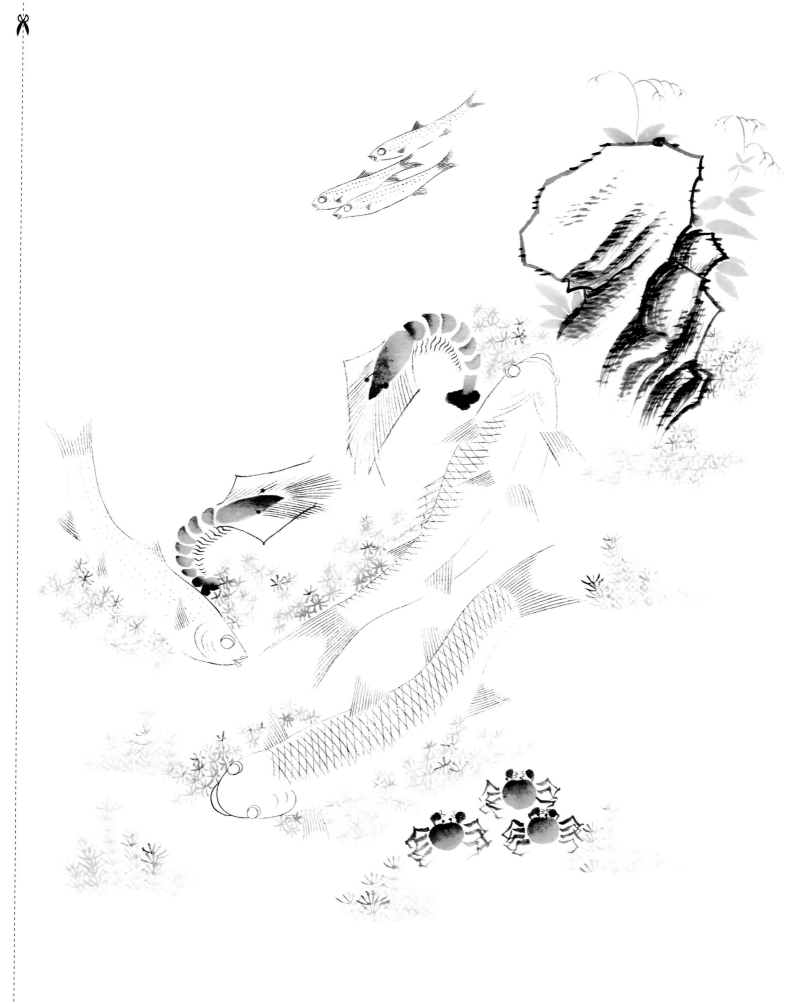

2022년 5월 20일 1쇄 인쇄
2022년 5월 27일 발행

지은이. 서민자
펴낸이. 유정서
펴낸곳. 월간민화/(주)디자인밈
주소. 서울시 종로구 삼일대로 30길 10-3, 각연빌딩 6층
전화. 02-765-3812
팩스. 02-6959-3817
홈페이지. www.minhwamall.com
ISBN 979-11-92311-01-2

정가 20,000원